流體藝術

與心經

王立文、簡婉、陳意欣
曾博聖、林吳尊明　　合著

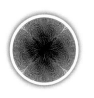 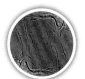 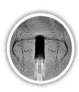 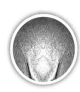

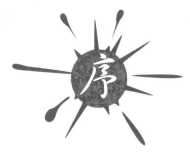

序

　　流體藝術與心經這本書出自於文化創意的概念，藝術若摻了文化元素往往更受歡迎，有一公司他們在景德鎮設瓷器廠，但他們的圖案常是從故宮文物取得，有良好的製瓷技術配上深厚的文化底蘊，讓這種瓷器供不應求且價格不低。我和一群研究生在熱質對流實驗室得到許多流場圖片，這些流場是因邊界有濃度差與溫度差形成了密度差，密度差在重力場中會形成流動，藉著雷射光束穿透Test Cell把密度差與流動顯影出來，常常還頗有藝術感。今年以前，本團隊已出了三本流體藝術方面的書，一為流體之美，二為流體藝術，三為流體藝術創造工程，這回我們要出的就是將經典的元素滲入流體藝術中。

　　陳意欣、曾博聖、林吳尊明三人是我在機械系的關門弟子，我請他們把最新的實驗圖拿來分別予以配上經文，他們三位不只由他們自己的論文中擷取好的flow pattern，也從其學長康明方、黃正男、許芳晨處取得一些好圖供此次出書使用。

　　陳意欣頗有藝術素養，因此著色部份由她進行，經文大意則由我來稍作解釋，另外配上簡婉小姐的簡短之中英詩文，讓藝術文學經典結合的更融洽。當讀者在了解經文時，看一看相搭配的流體藝術圖案，應能會心一笑吧！

王立文　識於
元智通識教學部 5503室
2009.7.20

心靈的寶瓶

　　初讀《般若波羅蜜多心經》，雖不甚明瞭其中涵藏的奧義，卻深深為它文字的優美簡潔有力所震懾。起首第一句「觀自在菩薩」，亮如洪鐘，一經耳根，那種莊嚴寧靜優雅從容自若大度的無邊身形，便立即影現在心屏上，教人感動欲淚並且心生無比崇敬的膜拜感。接著「色不異空、空不異色」，「色即是空，空即是色」，多麼棒喝的一句醒語，常令吾輩凡夫墜入五里霧中，只聽得「色」與「空」的迴聲反覆，卻不知何去何從；若當你還在迷茫、困惑、摸索之時，其實已進入了色空俱亡的無我狀態而不自知，這就是此部經典神奇奧妙的力量。其後，「不生不滅」、「不垢不淨」、「無智亦無得」、「遠離顛倒夢想」，一句句像永晝的光明，直接照破眾生無始以來乖離扭曲、貪愛執著、煩惱愚癡的黑暗心靈。

　　《心經》是一部佛教入門之經，三藏十二部的佛法要義全部濃縮在此短短五十一句裡，每一句都是諸佛菩薩對生命宇宙的體悟與修證，每一句都是圓滿智慧的如實體現，每一句都是對芸芸眾生的有情說法與殷殷勸誡；因此，有志者只要循此心經道路篤行實踐，終有一日，必能達於解脫之境。如果說《心經》是一部諸佛菩薩對宇宙生命體悟的終極的心靈語典，那麼仍在菩提道上奮力向前的眾生人人雖未臻於極境，也都各有一部自己對生命體悟的初淺的心靈語典。不妨如此說，佛菩薩的心經不同於羅漢的，羅漢的不同於凡人的；而凡人之中，你的不同我的，我的亦不同於他的。這就是為何本詩集裡呈現出三種不同層次的心經體悟：諸佛菩薩的、人間智者的、以及凡夫俗子的。

　　最高層次當然是諸佛菩薩的《心經》，它如一盞不滅的明燈指引著眾生循步走向生命的圓滿至境。在

此明燈的照映下，無數人們踏上八方風雨的修行道路，展開生命探索的人生旅程。雖說眾生同有佛性，然而，不同的根性，不同的福慧，不同的努力，於眾生之間便有了深淺不同的體悟與層次不同的修證。在我所識的同輩中，王立文老師是一個根器深厚、智慧通達的奇人，他的內在靈視及外在眼光都超於常人的敏銳，一部深奧難懂的經典在他手中翻閱三兩次便可以朗朗地解說要義如吐芬芳，一部複雜艱深的世事在他心中盤旋一二回便可以輕輕地化作一陣清風吹過耳際。這樣的智者，對於《心經》自有他內在深層的體證與人生境界的體會，看看他文字的清奇有力便知不虛；因此，他是第二層次。

至於我所代表第三個層次的凡夫，對《心經》也有一定的體悟，它就像是我心靈的寶瓶，在我渴乏時，為我傾注了智慧的甘露與生命的靈泉；我汲取它的清涼以澆熱惱，吸收它的養料以潤貧瘠。由於我這個凡夫的根性較差、識器較弱，仍難擺脫世間的擾嚷，感情的繫縛，當然在文字中就多一點雜思，多一點妄念，也就多一點紅塵味了；但塵味之中有時又透露幾分清醒幾分靈光，因此有時反而較貼近半醉半醒的芸芸眾生的心聲。為何以中英文對照形式出現？原先主編只要求我寫英文的部份，下筆之後發現有了中文更有助於與讀者的心靈互動，因而要求更此模式，雖不免有些野人獻曝，但真心希望如此不憚繁複的形式不僅能豐富本書的閱讀內容，且能引領更多人對《心經》的探索與體解，則也是功德一件。功德即非功德是名功德。

简婉

2009.7.20

王立文教授工作室　歷年成員

1984　孫大正、莊柏青

1985　鄭敦仁

1986　陳燦桐、陳人傑

1993　李連財、魏仲義

1994　路志強、呂俊嘉、賴順達

1995　李慶中、侯光煦

1996　盧明初、呂逸耕

1997　鄧榮峰、徐嘉甫

1998　王伯仁、林政宏、徐俊祥

1999　粘慶忠

2000　楊宗達、陳國誌、廖文賢、馮志成、

2001　蔡秀清

2002　孫中剛、王士榮、鄭偉駿、周熙慧

2003　龔育諄、莊崇文、林冠宏

2004　康明方、蘇耕同

2005　宋思賢、許耿豪、林君翰、劉淑慈、歐陽藍灝、楊玉傑

2060　廖彧偉、許芳晨、郭晉倫、戴延南、楊正安、吳春淵

2007　王順立、黃正男、蘇聖喬、郭順奇、廖炳勳

2008　蔡宏源、黃上華

王立文教授　簡歷

學歷：1983 美國凱斯西儲航空機械工程博士

現任：元智大學通識教學部主任／教授

　　　中華民國通識教育學會理事

　　　佛學與科學期刊主編

經歷：2008 元智大學通識教學部主任

2003 元智大學副校長

1999 元智大學教務長

1989～2008 元智大學機械工程學系教授

1987 美國NASA 路易士研究中心副研究員

1983 成功大學航空太空工程學系副教授

流體藝術
工作室

1983年回台在成功大學任教，帶著許多研究生埋首於熱質對流實驗室，首先以雷射觀察硫酸銅溶液中的自然對流，挖掘流體力學奧秘，有許多流體圖片訴說著物理世界的規律，這些圖片事後從藝術的觀點看，不乏具有不少新造型及動感的線條。從那時起，熱質對流實驗室似乎就注定了要走科技與藝術結合之路。

研究主題：

熱質自然對流

—— 經由溫度與濃度梯度形成的密度變化在重力作用下所引起的自然對流

自然對流實驗封閉盒

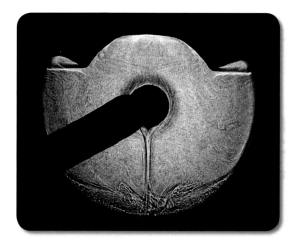

自然對流實驗照片

研究主題：

質混合對流

質混合對流

── 自然及強制對流兩種效應，所產生之物理現象

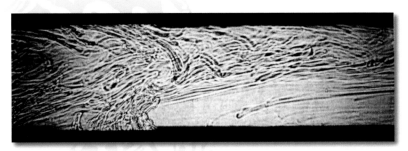

混合對流實驗照片

混合對流實驗矩形流道

流體藝術工作室特色：

創作工具

1. 壓克力與銅板組成的實驗區

2. 硫酸銅水溶液（$CuSO_4+H_2SO_4+H_2O$）

3. 恆溫水槽

4. 電化學系統

5. 雷射光暗影法（The shadowgraph technique）

6. 數位相機

7. 電腦

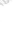
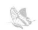

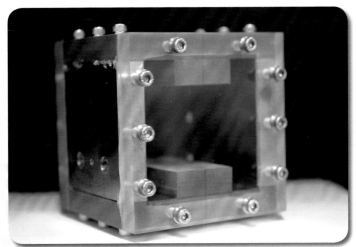

壓克力與銅板組成的實驗區

硫酸銅水溶液調製

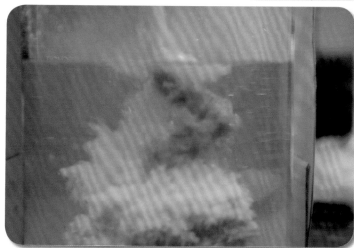

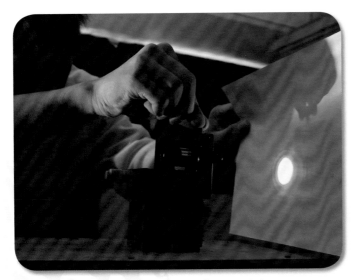

光學與電化學系統實驗設備架設

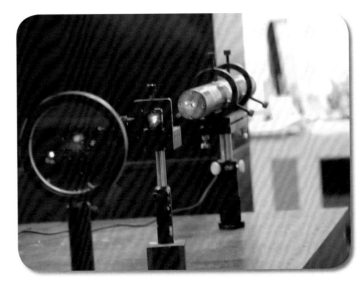

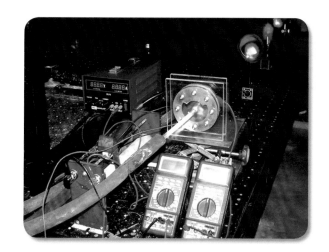

流場照片拍攝

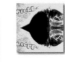

目錄

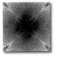
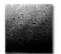
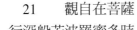
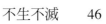

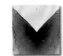
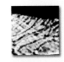

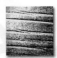
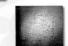
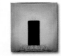
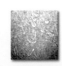
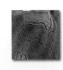
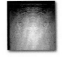

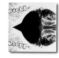

目錄

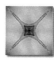
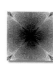

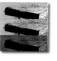
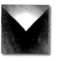
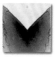
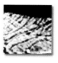

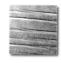
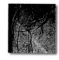
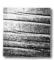

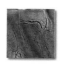
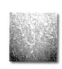

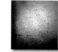

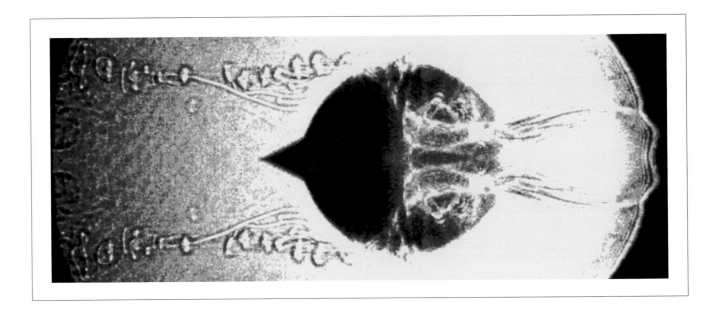

觀自在菩薩

觀著菩薩的面容

苦受自然空去

自在歡喜昇起

若能看得深，看出身心虛妄

不再依戀自己的執著

苦即消逝而能無限自在

因此更能正確傾聽眾生的呼求

如是，觀自在即成觀世音

——立文

Among the clamorous bloom in season,

You, the immaculate and serene lotus, is so imposing

As to soothe the souls in turmoil.

在季節的眾華紛鬧裡

唯妳，一荷清靜安祥，如此莊嚴

沈靜了多少騷動的靈魂

——簡婉

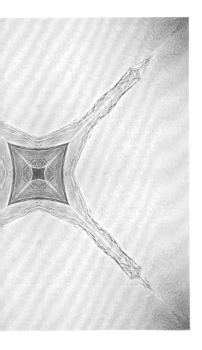

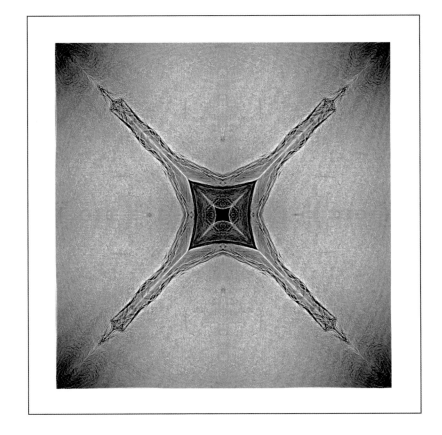

行深般若波羅蜜多時

很多職業都是使人心外馳的，
外馳越遠迷惘越大，
該戒、該忍、該施的
都做熟了
放下這些，進入定境
展現甚深智慧
攝心內証，自覺覺人
讓 渡彼岸的智慧降臨
降不降臨，亦不期待

——立文

So deep and far you are from me
That I find no way entering your soul sanctuary
For a cup of pure and aromatic honeydew
Which may make me as wakeful as daylight and
Never go astray again.
你究竟有多深多遠
為何我始終走不進你靈魂深處的聖殿
飲領一杯清芳的甘露
讓我醒如白晝
不再迷失

——簡婉

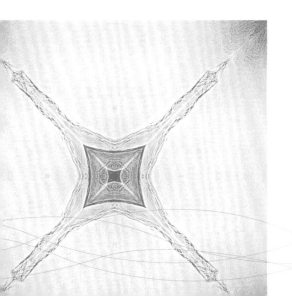

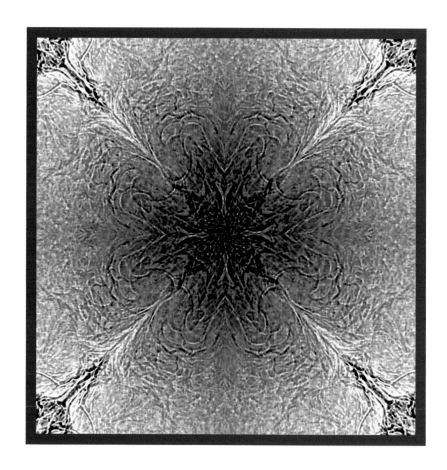

流體藝術與心經

照見五蘊皆空

以純能知觀有形物或生物之感受、想像、意志、記憶或分別心

莫不似肥皂泡一樣，短暫地顯示出絢麗七彩

不多時便爆破消失

五蘊來無影，去無蹤

看不透，誤以為實

有你好受的

令人舒適的蘊拿來分享

令人苦惱的蘊拿去扔掉

總之，將蘊清空就能自在

——立文

How can I transcend over such a misty river,

At this moment when moon and stars set and my heart sunk.

Who will be the one helping me tow the boat,

Anchor it along riverside, and lead me to the shore.

Only then can I sit enjoying a spectacular view leisurely.

煙波渡不盡

星月已沈，而心已老

誰來把纜挽住

誰來將舟泊靠

且將岸引領，隨處坐看一片風景。

——簡婉

度一切苦厄

眾生視五蘊為實

斤斤計較，你爭我奪，不勝其苦

若真知五蘊皆為幻

誰還爭奪？誰還計較？

許多人身處紅海

在劇烈的競爭中失去人性

菩薩能感受人們的痛苦

他能予以化空

並將空性與善念

輪回人心

凡人化不空

跟著起煩惱，苦厄反擴散

——立文

Opening the window of my reminiscence accidentally,
I saw the overlapping shadows of my past lives,
Walking toward me from all directions and faraway times
In a way of similar loneliness and constancy.

偶然打開記憶的天窗

看見自己的影兒，層層疊疊

自遙遠千古的八方風雨走來

一路孤獨相似，一路堅定如是

——簡婉

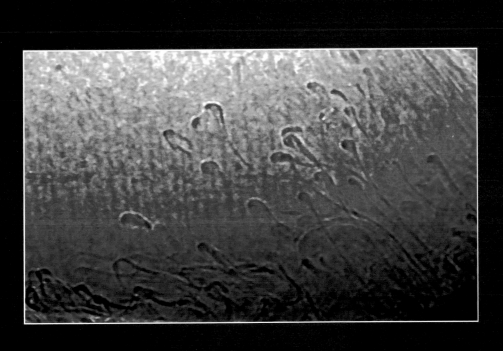

舍利子

用心聽法的學生啊！

能有這樣的學生，老師亦講的有勁

看到昏昏欲睡的學生，老師亦欲渡無門

孩子，你若能靜心聽我說

你會少走許多冤枉路

少受許多罪

——立文

Died a thousand times but never perished.

I am a very ancient soul,

Moving in a sort of convoluting pace,

Through storms and mists of every dynasty,

On a long and forlorn road alone.

我是那死了千回

卻又不死的老舊靈魂

漫漫天涯路上

以一種迴旋的舞步，走過

漢魏風雨，唐宋明月，明清煙雲

——簡婉

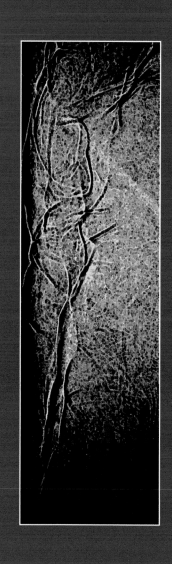

色不異空

覺性中的"物質形式"和空沒什麼分別
那麼有不在覺性中的物質形式嗎？
3D動漫看得像真的，但卻摸不到
是色不異空的最佳寫照
911時，兩座世界上最雄偉的建築
戲劇性的讓出了原有佔去的空間
過去的繁華消逝在空茫中
自性是本來無一物的空
但自性生萬法，色在萬法中
有慧根的人可從美麗的色
回歸至清淨的空
故色出自自性、出自空

————立文

Life in reincarnation has been
Interwoven with ego and non-ego, sentiment and non-sentiment.
Gone are those good old dreams,
As blossom in one season after another.
Can be traced nowhere.
轉了又轉人生
交錯著我與非我
交織著有情無情
逝去的夢啊！一場又一場花月
早已不知散落何處

————簡婉

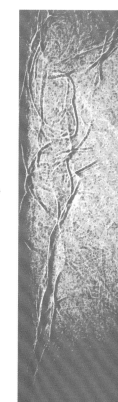

空不異色

水中月是空幻的，但仍有其美色
戴上有色眼鏡，空也有了色
空一點和色不相妨
純能量無形無狀，但質能互換是有公式的
質即是色。
雖然空中生妙有
是奇蹟
但大家都相信

——立文

Who am I and where?

The ostentatious one behind the day mask,

Or the pale one before the night mirror;

The small one in the transient life,

Or the giant one in the immortal soul.

我是誰？在那裡

是藏於白日虛華面具後的

還是坐於晚燈蒼白鏡妝前的

是流光瞬間的微物

還是靈魂不滅的巨物

——簡婉

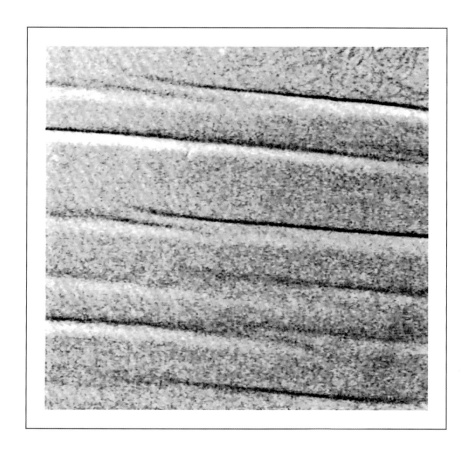

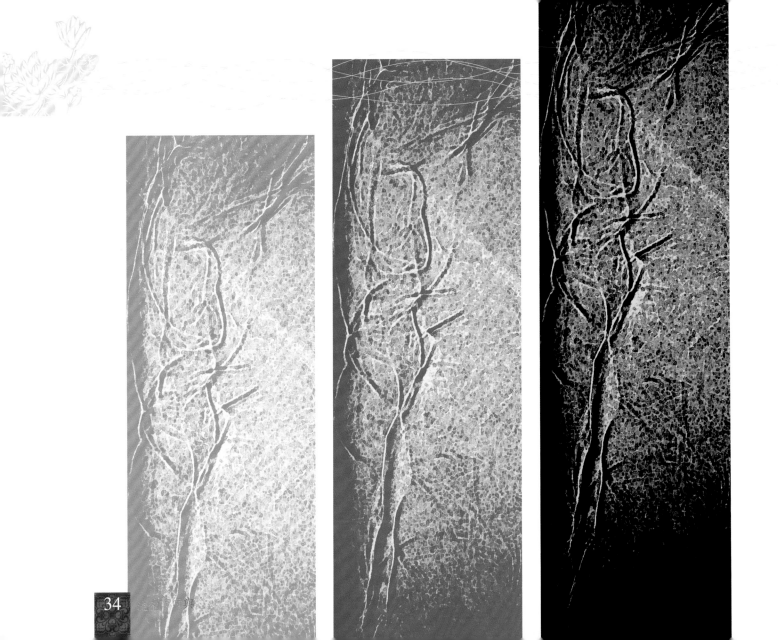

色即是空

白花花的銀子
黃澄澄的金子
完全沒吸引力
就像X光照在肉體上通行無阻
物質構成不了障礙，形成不了執著
觀照力夠，你就出世了
達到色即是空的境界
不斷地汰除有形的被知
剩下的就是空性的能知

——立文

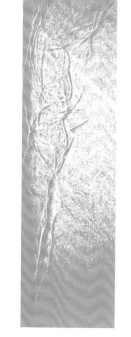

You are not what you see but what you dream;
What you see is only the illusions of mirror flowers and water moon.
你不是你所見而是所夢的你
你所見無非是鏡中花水中月

——簡婉

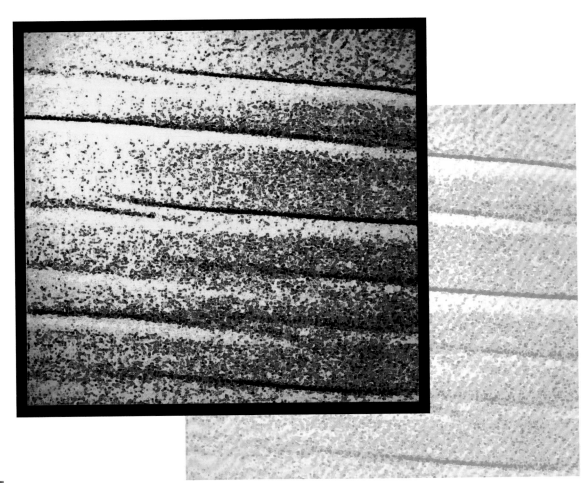

空即是色

喜歡執著的人不但執著色，連空亦被其執著
如此空與色一樣皆成了執著，變成修行障礙
修行者應視色如空
既不執著色，亦不執著空
如此空色皆不被執著，空色亦就沒有不同
當一個人已悟道並達到觀自在的層次
能輕易地將空性能量轉化成物質相
因此，他能聞聲救苦
在他的能力內，空就是色
因他有點 "石" 成金（即點 "空" 成色）的本事
這是大覺者出菩提路
對法性的充分運用的展現

——立文

What I am today is the continuance of what I was yesterday,
But not as it was, for the dusty memory of yesterday
Has gone with the breeze of today.
今日的我來自昨的我
今日的我已非昨日我
只因昨日的煙塵已隨今日清風而逝

——簡婉

受想行識

情緒、想法有如傳染病
本來心情很好，突然有人向你抱怨，弄壞了心情
潛意識和意識影響著感受、思維、意志、及抽象推理
亦因受想行識的假性聚焦
眾生有了自我
有自我就招了無盡的苦業
持著高度宏觀地看一種苦受，就像一陣風刮向某些人的心頭
波及的就苦，未波及的則無事
當然風過後，苦亦無影了

——立文

On the understanding that there is no reminiscence,

Why should I have been waiting here,

For thousands of years,

Merely for encountering you, a fairy shadow.

Even a glimpse is forever.

如果沒有懷念

怎麼會有我在這裡啊

等候三千歲月

只為遇見你清麗的身影

縱然一瞥，便五百世了

——簡婉

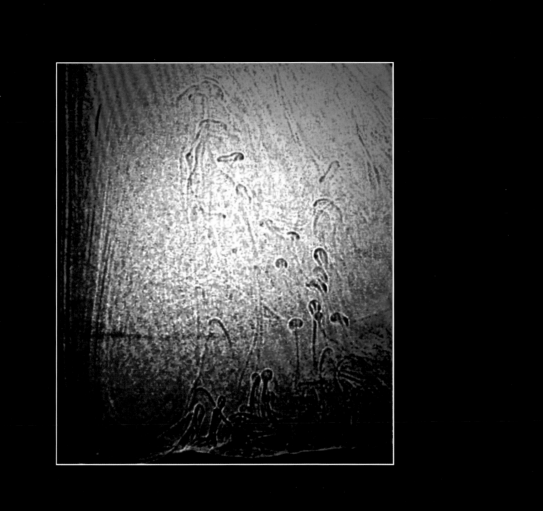

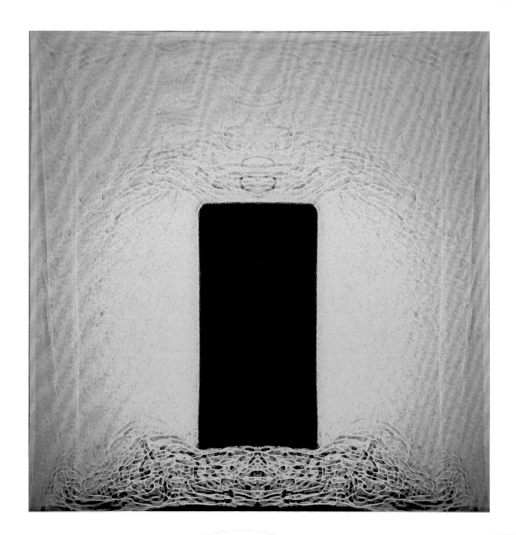

亦復如是

大腦中低階迴路
情緒傳達甚速
高階思慮則慢
觸發是偶然
事後也難憶
受想行識皆是空
空亦是受想行識
不空就苦，大多數人都會苦
表示大多數人皆無法觀照五蘊
反被五蘊主導
家僕反作了主人

——立文

At the moment when you are turning around,
Innumerable doors shut behind you, as the lamplight
goes out one by one;
And innumerable doors open before you, as the starlight
shine by degrees.
Shut are whose dreams lost in desolate smog;
Open are whose hopes soaring in early sunrise.
在你迴旋轉身之際
許多門關了，如燈火一一滅去
許多門也開了，如星光漸次亮起
關了誰的夢，在荒煙中
開了誰的希望，在微曦中

——簡婉

舍利子

再叫學生的名字一次
難得你這位學生
沒去打工賺錢
靜聽真理的自語
提提神，下面要講更深的囉！

　　　　　　　　——立文

You are the affectionate eye in the dark night,

And the warm starlight in the wilderness,

Directing me everywhere toward the first and most beautiful encounter,

By transcending time and space.

你是那黑夜裡的深情眸光

你是那荒野裡的溫暖星光

處處引領我跨越時空，走向

最初最美的相遇

　　　　　　　　——簡婉

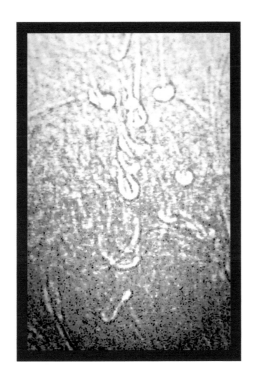

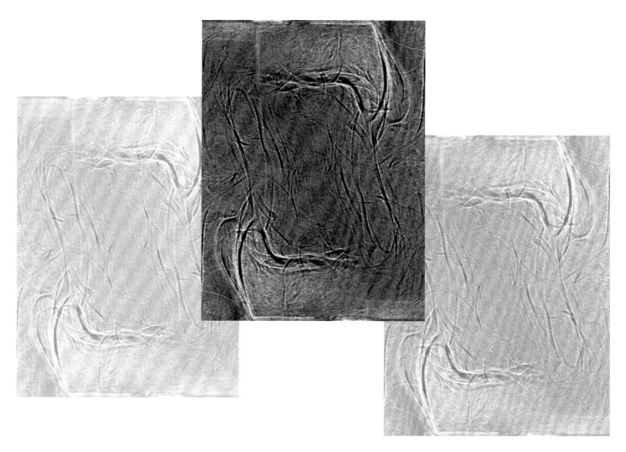

是諸法空相

吃撐了是很不舒服的
便秘更是難受的經驗
心中充滿雜念則苦不堪言
送他們空性，這是他們最需要的
要是你不夠空，也就沒有
足夠的空可以送
有了足夠的空
心就平靜下來
諸法都是由本明空性中依十二因緣演變下來的
諸法看似實實在在的
但都來自空性啊
那些相其實亦維持不了多久
就像少女之美那能永駐呢？

——立文

Have you ever heard the celestial voices?
Echoing in the valley of heart, it longs for your all ears for.
Oh! Those are my poems, recited by the breeze;
And my songs, sung by the rain.
你聽見一首亙古的清音嗎
響自心靈空谷，渴望你的傾聽
啊！那是我的詩，風為你吟
我的歌，雨為你唱

——簡婉

不生不滅

被觀者皆會生會滅
觀者則否
觀者無形且不生不滅
有相的被觀者沒有不生不滅的

不自己去生長煩惱絲
亦就沒有滅去煩惱絲的問題
天機一片，潛力無窮
未發之中

——立文

Those rising from wind would go back to the wind;

Those growing from the earth would return to the earth;

I come from life and would come down to life eventually.

來自風裡的，都將回到風裡去

來自大地的，都將回到大地去

我來自人生，還將回到人生去

——簡婉

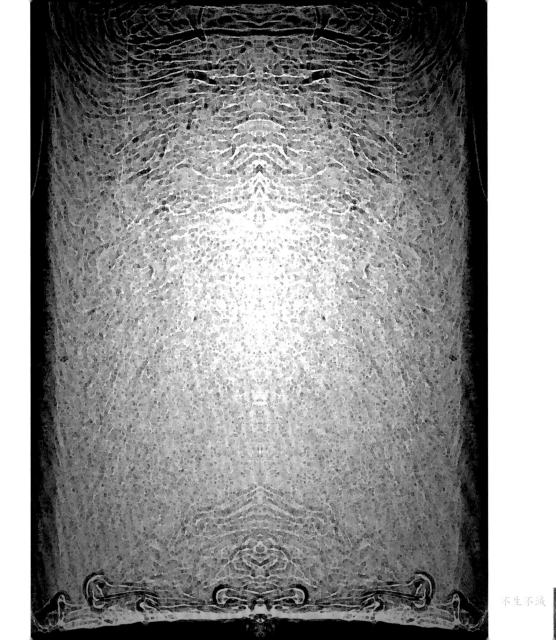

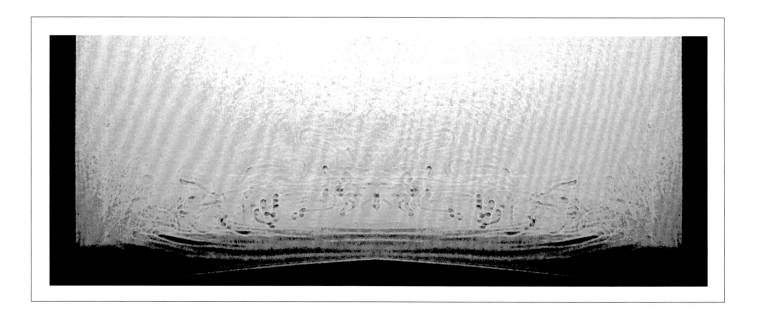

流體藝術與心經

不垢不淨

垢是建立在有淨的標準才有意義
淨則是建立在有垢的標準才有意義
但這些標準能成立的基礎其實是相當可議的
世間許多問題起於許多標準的設定
如果我們覺得坐在不乾淨的椅子上
便會感到不舒服
如果不覺得椅子髒
就坐得很自在
有垢淨的概念
不舒服的情況大增
人變得有些神經質
心中無垢淨，則身常自在

——立文

The Ganges flows silently and slowly
Through countless seasons and numerous births and deaths. It is
The source of life where the living drinks his cup of joy and sorrow;
The stream of spirit where the dead purges his sin and suffering,
Embracing all no matter clean or unclean.
靜靜的恆河慢慢地流
流過無計春秋，無數生死
是生命之源，活者在此飲盡甘苦
是靈魂之川，死者在此洗盡罪苦
渡盡一切，無論淨穢

——簡婉

不增不減

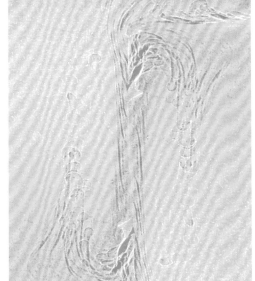

無窮多 無限大
加些有限，減些有限，完全無影響
依舊是
無窮多無限大的原貌
在自性上加什麼減什麼，對自性原貌全無影響
在steady-state狀況下
不會增亦不會減
或者說它增加速率與減少速率同
人如果能經常處於穩態
不就是一悟道者？

——立文

That you owed me a night of bright moon
Has already repaid me with your tears,
As twinkling as the candlelight quivering on the altar,
Before which you are seated with regret.

昔日你所負於我的那片皎潔月色
今已回償我以閃閃的淚光
在那聖壇一蕊微顫的燭光中
在你靜坐悔懺的佛前

——簡婉

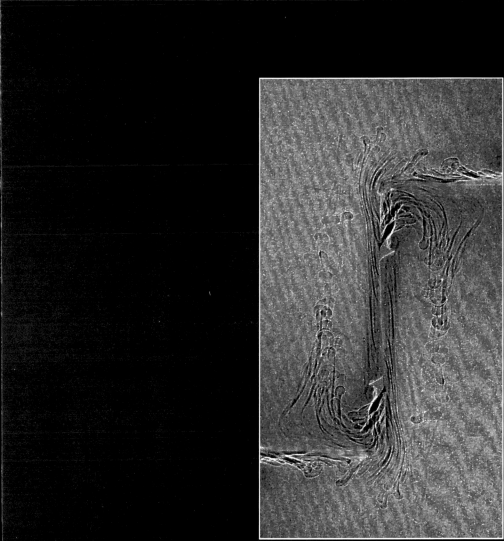

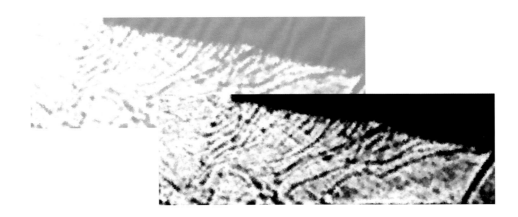

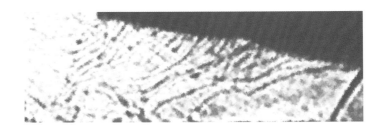

是故空中無色

心中的某些形象能持續多久？
看似堅實的心影，如大山高樓
也不過瞬間就易為他相
故在 "空" 中沒有什麼是有固定形式的
即使是眼見的世界，若從大時間尺度來看
似乎也沒什麼是不變的
只在本明之中，色是不存在的

——立文

More than wind, fog and the shattering glass-like sunshine,

Brewed in this cup of dewy wine are also

Tears, blood and the heartbreaking bygones.

Only when drinking it off,

Never will one be as wakeful as an empty goblet.

在那一杯湛湛的酒盞裡

有風有霧有一片琉璃欲碎的光影

有淚有血也有一片傷心欲碎的往事

只有在一仰而盡時

你才能真正醒如一隻空樽

——簡婉

無受想行識

沒有亂七八糟的感受與想法

沒有什麼復仇的意志

也沒有惱人的記憶

該是多輕鬆自在啊！

受想行識都是相，都是束縛覺性的陷阱

無受想行識就是沒這些相，也因此覺性沒有被束縛

觀照受想行識

這些都是空而非實

——立文

Following the steps of moon, I reach the summit of night,

Quietly overlooking the turbulent world in the daytime abyss, and

Seeing so many floral dreams blown in the wind sadly.

隨著月光腳步，我攀上夜的高峰

靜靜俯視白日深淵裡的擾嚷紅塵

看見多少花夢傷逝在風裡

——簡婉

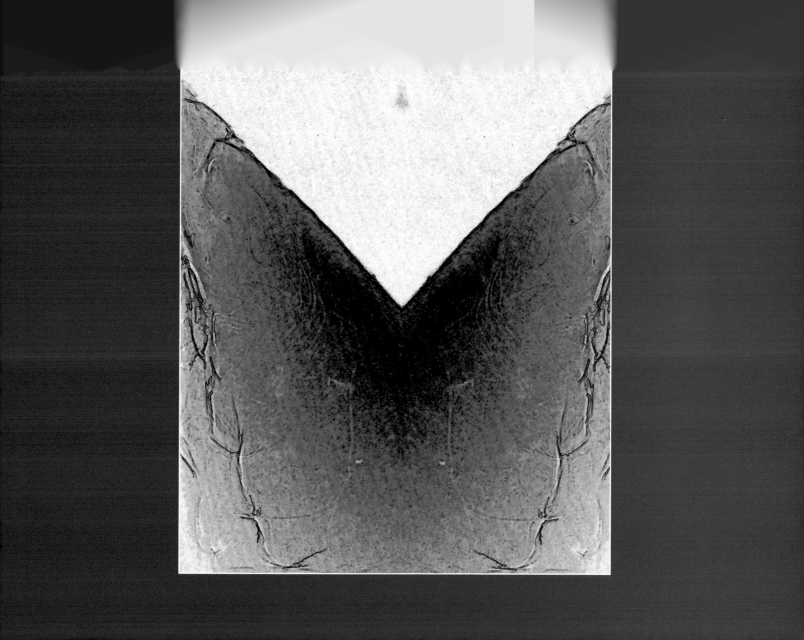

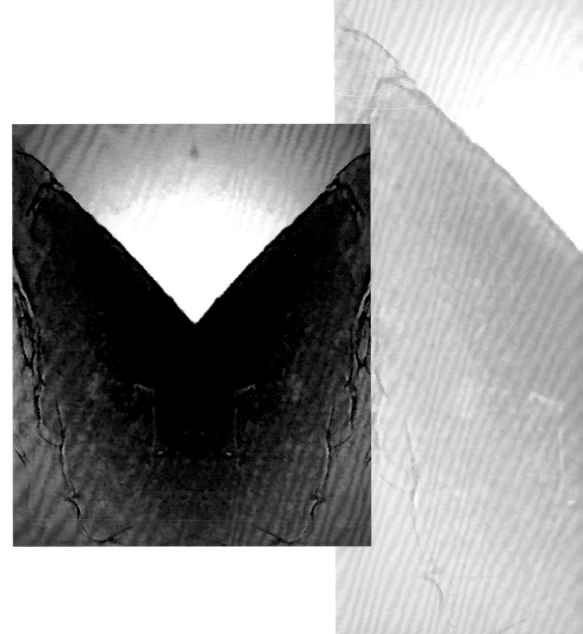

無眼耳鼻舌身意

眼睛、耳朵、鼻子、舌頭、身體和神經系統都是小幫手
眼耳鼻舌不用說明，身上有很多觸覺感知器
意則是神經系統，它能感覺到法塵
有些感知器，固然像是好處，但有時愈幫愈忙
當你用慣它們，也就被控制或制約住了
因此無眼耳鼻舌身意，可以少去這些感知器的制約
不如暫時讓它們歇著去
人類早已嚴重地被這些制約，制約到心發狂的地步了

——立文

The fingers of waves strum the strings of the shore;
Day and night the eternal sea concerts are performed.
Thousands of your fingers break off my lyrical cords;
Silence thus becomes the only tune of my life music.
浪的手指撥弄著岸的琴弦
日夜演奏亙古不絕的海音
你的千指撥斷了我的情弦
從此靜默是我唯一的曲音

——簡婉

無色身香味觸法

小幫手們幫忙收發訊息
但資訊太多、太雜，讓主人過累
停下來罷！這些不斷的資訊就像無盡的煙塵

色聲香味觸法六塵猶如六個電視台
眼耳鼻舌身意正是遙控器上的六個鍵，當按某鍵則某台呈現
我們的心很容易就陷溺其中而不拔
要是這些台不見了，心或許會警醒些
當然若心不陷溺而警醒
隨便那些台演什麼都不要緊

——立文

When life curtain falls, I will lie myself on the hilltop
In the dreamy posture you ever admired.
No need to grieve for me, as I am now a view,
So inviting that you can take a distant look any time
From your sleepless windows.
幕垂時，我便將自己仰臥成山林
以你曾經眷戀的睡夢之姿
無需為我傷悲，我已成風景
一片隨時可以遙望的翠色
在你不眠的窗前

——簡婉

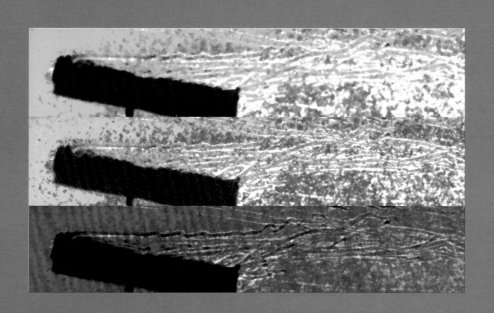

無眼界

色塵透過眼在受想行識四蘊中佔領一區叫眼界

聲塵透過耳在受想行識四蘊中佔領一區叫耳界

香塵透過鼻在受想行識四蘊中佔領一區叫鼻界

味塵透過舌在受想行識四蘊中佔領一區叫舌界

觸塵透過身在受想行識四蘊中佔領一區叫身界

法塵透過意在受想行識四蘊中佔領一區叫意識界

這六界在我們心中形成制約

觀照這些界，界限即消失

不受其制約而能運用它們，即至無眼界乃至無意識界之層次

——立文

A single flower or a leaf contains the boundless universe; yet

A thousand years long means nothing but a flash in eternity.

With this, neither is birth a birth, nor death a death;

The world is so immense, and the universe so tiny.

一花一葉都納含著大千世界

千年萬載也不過是永恆一剎

所以，生即非生，死即非死

世界何其大，宇宙又何其小

——簡婉

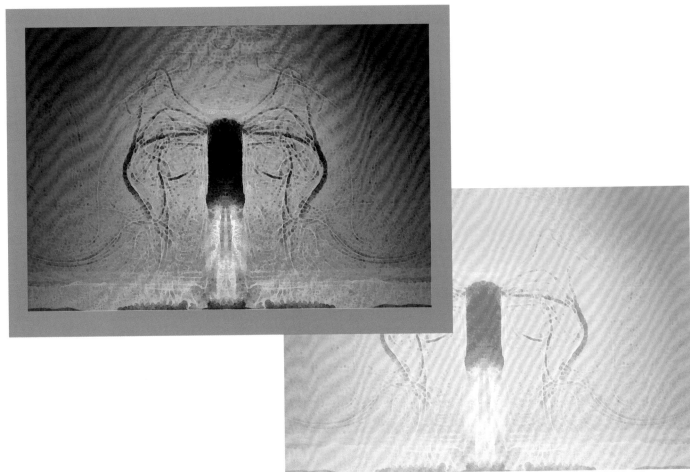

乃至無意識界

在腦海中一區塊一區塊地放著
處理著眼、耳、鼻、舌、身、意，這些幫手帶進來的資訊
好像一個忙得不可開交的大工廠，沒日沒夜的做苦役
能不能停下來，自問究竟在忙什麼，像個盲人在瞎走
空掉這些區塊，去掉它們的邊界吧！

<div align="right">——立文</div>

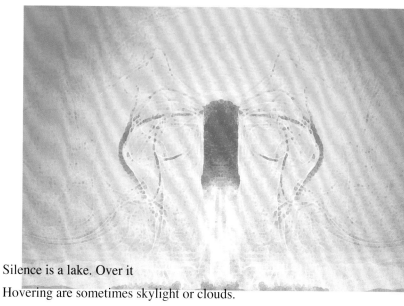

Silence is a lake. Over it
Hovering are sometimes skylight or clouds.
All are my slight applauds and sighs,
For such profundity and vastness.

寂靜是一面湖，湖上
偶有天光徘徊，煙雲幾朵
都是我輕聲的讚美與歎息啊
為這片深邃與開闊

<div align="right">——簡婉</div>

無無明

無無明即達到本明

有無明即創出行、識、名色

六入、觸、受、愛、取、有、生、老死

一路發展下去，不可遏止

在沒有能力破無明前，無明是可怕的

它是一種制約，不得不從

甚至搞不清楚苦從何來

預設立場不自知，就是無明

自知預設立場或是無預設立場

即是無無明

因此，攝心內証可達無無明

——立文

The stream of consciousness begins without beginning,

Carrying a boat of uncontrolled dreams, floating

Through mountains of wilderness and fields of watery moons.

Till now the boat is shabby and water waveless;

No better choice but give up the boat and go shoreward.

遷遷識流，始於無始

載一舟不繫的夢，飄盪過

重重的荒山，田田的水月

行到此刻，舟已老，水不波

不如棄舟上岸吧

——簡婉

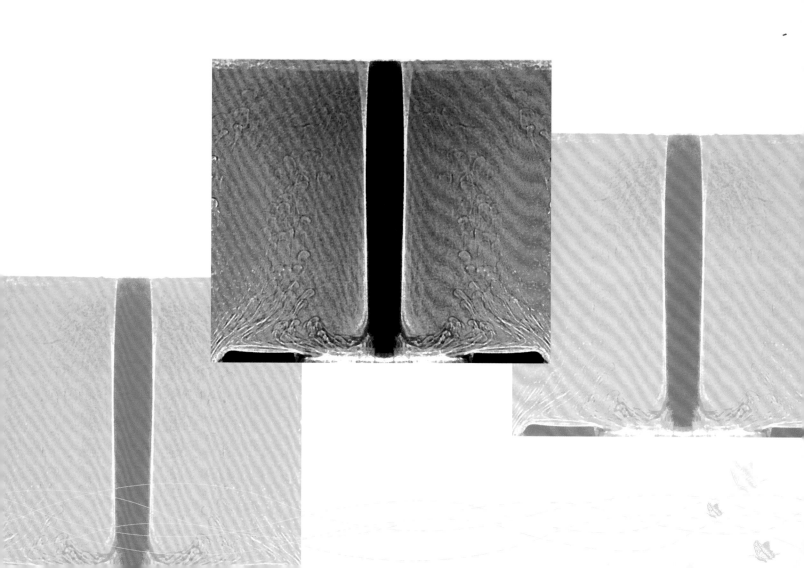

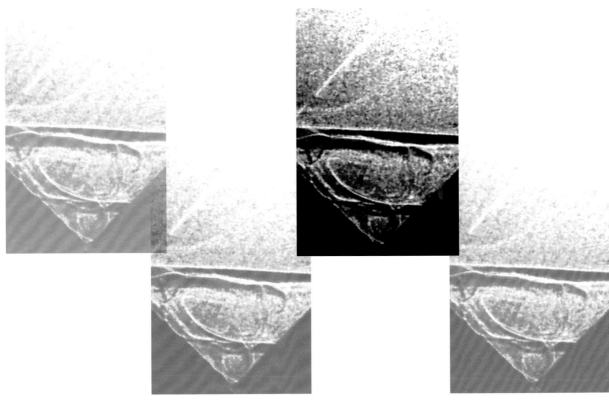

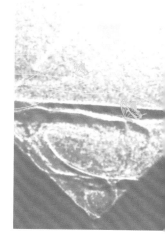

亦無無明盡

從本明入世其實還是要pick up一些無明才可入世
要把無明斬草除根嗎？
沒必要罷！
那就不好玩了
這就是為什麼亦無無明盡
換句話說，無明去除太乾淨也就不能再入世玩耍了
要帶點傻勁兒行走江湖

——立文

Now I am on the shore,

Returning to the place where the light glimmers,

Where I start all connections with you.

But where are you? Under the bo-tree

There is nothing left but the sound of the wind, so empty and quiet.

我已上岸

回到燈火闌珊處

與你一切因緣開始的初處

而你在何處

菩提樹下空寂得只有一片風聲

——簡婉

乃至無老死

沒有無明就不會生

無生即不會有老死

一旦生則必有死

真看透，就不受生

不受生亦就沒有老死這回事

進入本明，這種老死之苦便不復存在

　　　　　　　　　　　　　——立文

Death-in-life and life-in-death;

The withering of a flower forecasts the birth of another young bud.

Yet why have we been so sad over the spring gone after butterflies away?

死兮生所伏，　生兮死所伏

花之凋零預示著蓓蕾之生

卻為何我們總在蝶飛之後傷春不已呢

　　　　　　　　　　　　　——簡婉

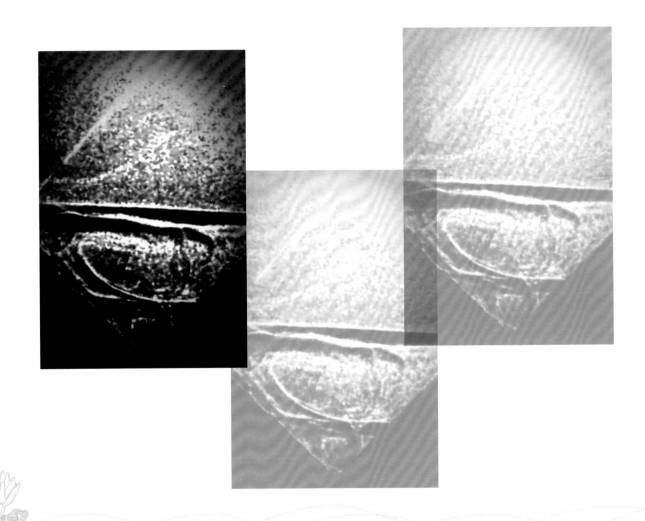

亦無老死盡

全無老死，世界不變，多乏味啊！
真看透亦就不好玩了
老死亦是更新的一種方式
所以老死並非全然不好
適度地保留老死更新的遊戲吧！
舊的不去，新的不來

——立文

A thousand times we have been drowned in the flow of time,
But never have we thought to go ashore.
我們在時間之流中湮溺過千萬回
卻從未曾想要登岸

——簡婉

亦無老死盡

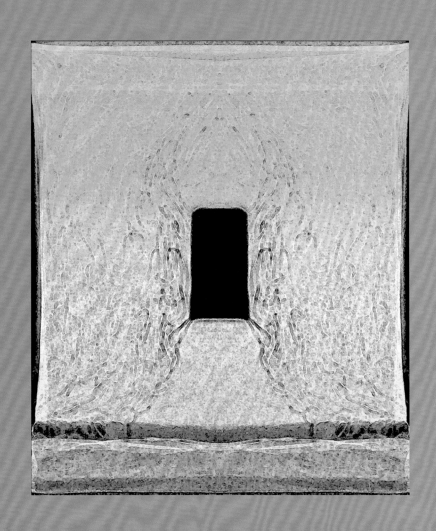

無苦集滅道

當受想行識失調，因不習慣而生苦
將受想行識調好或將其清空
則無從有苦，無苦就無從將苦聚集
也就談不上再用其他的道來滅苦消煩惱了
如有苦因就有苦果
有苦果就要想法（道）解決
解決之後心頭便清涼
如沒苦因就沒苦果
沒苦果就無需想法（道）解決
無事在心頭，不亦快哉！

——立文

Look, the shadow of clouds is so serene;
The blossom in spring so exquisite.
Now that the northern wind is far away,
Why have you been still shivering in sunshine?
雲影如此安祥
春花如此靜美
北風已遠，你為何仍在陽光下顫抖呢

——簡婉

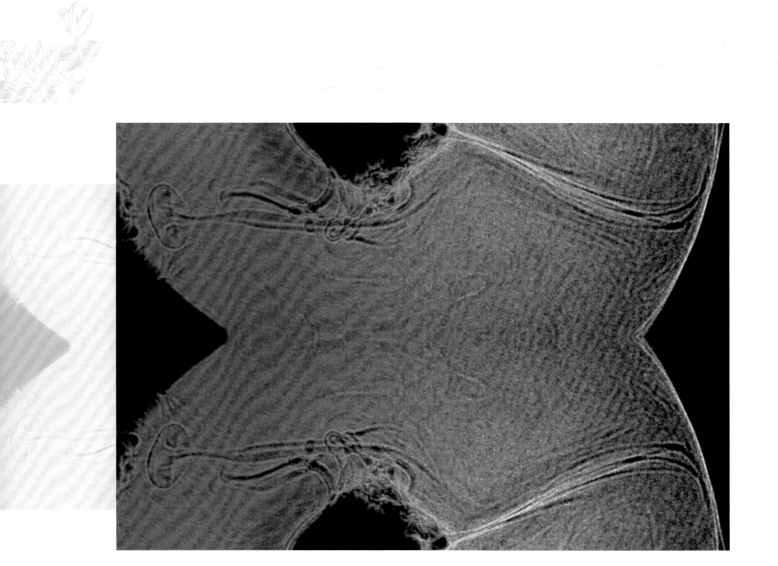

無智亦無得

為學日益，世間法越學越多，塞在腦中

為道日損，修行好，煩惱制約逐漸減少

不在乎獲得什麼，也無須更多的世間智慧

原來就是智慧大富翁（空性智慧）

自覺之後，那需再額外獲得

什麼智慧、知識之類的

活在當下，圓滿俱足

——立文

A feeble candle has faith in light;

A small draw is of moving perseverance.

It is the common and humble who teach us what are the great and dignity.

一枝燭火也有光明的信念

一株野草也有動人的堅毅

是平凡與卑微啊！教我們如何才是偉大與高貴

——簡婉

以無所得故

充盈的大海那需再增加什麼呢
腦滿腸肥，金磚豪宅，皆是修行業障
什麼都不需要
要能放下物質的誘惑及知識障
本自具足，不再奢求
有的沒的都不必了
才能回到清淨自性

——立文

With teary eyes, one sees the life as misty as the clouds;
With clear eyes, one sees the life more bright than thousand moons in river.
若以婆娑的淚眼看，生命只是一場雲煙；
若以清淨的心眼看，生命何止千江水月。

——簡婉

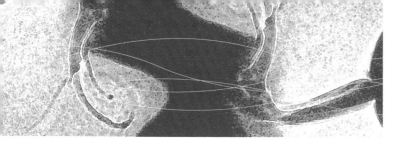

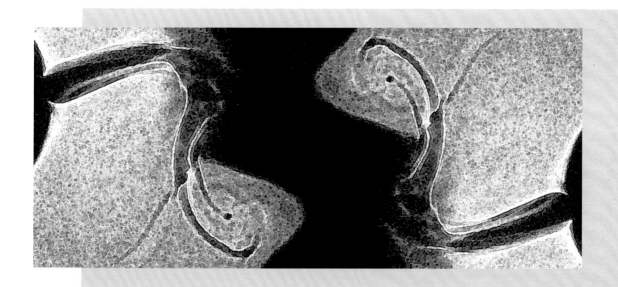

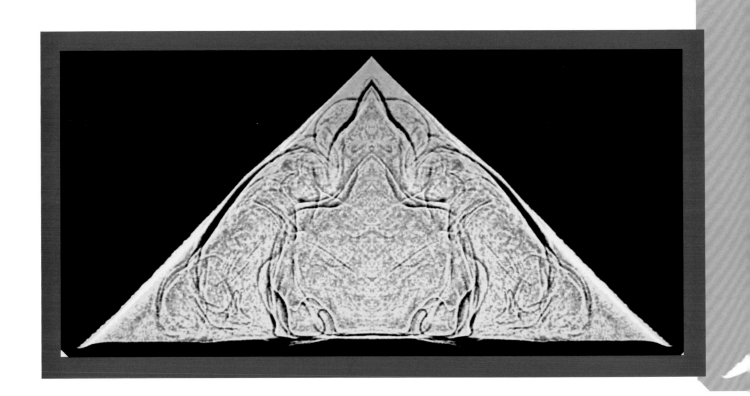

菩提薩埵

菩薩的境界
只有分享與幫助
不再要求與渴望
菩薩能做到心空法空，故能創意無限
不求任何回報
沒有存心想要獲得什麼
純屬自在的顯現

　　　　　　——立文

Sitting in the twilight, I attentively listen to you,
A wise philosopher, whose teaching is
As penetrating as the evening bell ringing in the air,
Awakening my heart intoxicated by sensual pleasures and illusory dreams.
獨坐黃昏裡，我懇懇切切地
聆聽你啊！聖者般的智慧
宛如風中晚鐘宏亮悠遠
轉醒了我心中多少的癡愛與迷夢

　　　　　　——簡婉

依般若波羅蜜多故

按照這渡至彼岸的智慧方法，靜觀一切

若你已至彼岸，「渡至彼岸」不過是個漂浮的符號

生起、移動、消失。

不是依識心

而是依那空空如也的智慧

不靠記憶

不靠準備

只是真心對待

——立文

Because of your love,

I have the courage to chant on the windy cliff;

Because of your love,

I venture to angle for falling stars and setting sun near the gulf.

因為你的愛

我才勇於在這崖上迎風放歌

因為你的愛

我才敢於臨淵垂釣沈星與落月

——簡婉

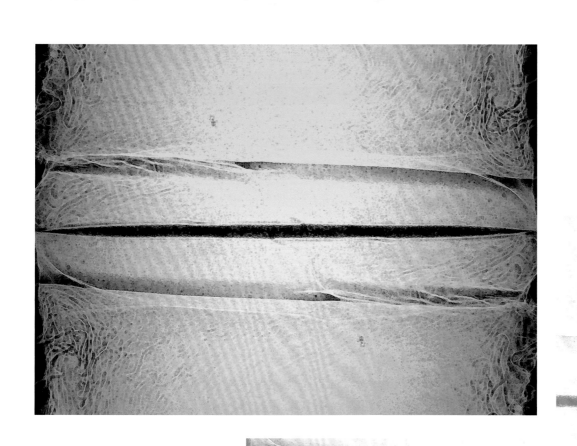

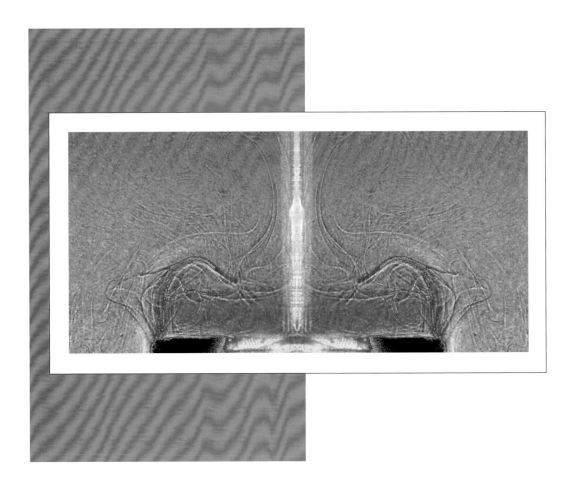

心無罣礙

心總想找個依靠，有個依靠才能感受安穩
結果這依靠成了最大的罣礙
人躲在房子裡感覺安穩
但是有大地震時，房子垮下來卻會壓死人
患得患失，便是罣礙
應無所住而生其心，才沒有罣礙
得失皆無妨，心中無罣礙
無罣礙的日子可好過了
睡覺睡到自然醒

　　　　　　——立文

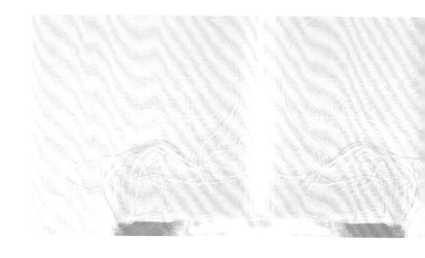

Until you realize, thoroughly realize that:
You are in the prison of your body and mind,
Never will you dance again with the shadow of your body and mind.
當你悟到，深深地悟到
身心就是自己的苦牢
你就再也不會隨你的身影而舞了

　　　　　　——簡婉

無罣礙故

喜愛古董的人，深怕古董收藏的不好
古董就是他最大的罣礙
將古董打破除去罣礙
頂天立地誰也不靠，也就不會憂心靠山不穩或與靠山的交情變化
心安理得，不礙睡眠。

——立文

You said to me:
That was a dangerous river not to be crossed by force.
Whereas I thought it was the huge stone of fear in your mind,
Blocking your steps forward.

你對我說
那是一條危流，不可強渡
我卻覺得是你心中的那塊恐懼的巨石
阻擋了你前進的步伐

——簡婉

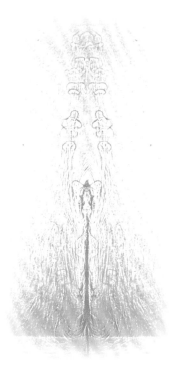

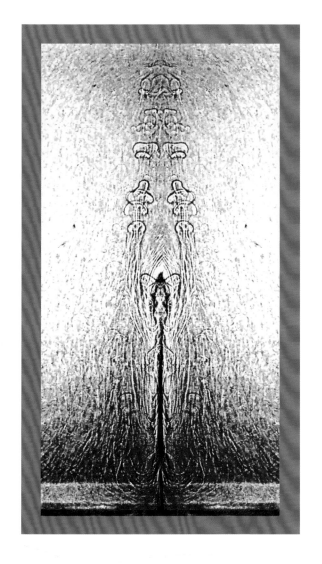

無有恐怖

古董已破，身上沒什麼值錢的東西
還有什麼可損失的
既然沒什麼可再損失
也就沒有了恐怖畏懼
有執著不捨之人、事、物，因不願失去，擔憂、害怕，才會恐怖
若無執著不捨，何恐怖之有
貪生所以怕死，若連生也不貪，也就沒死可怕了

——立文

Behind you fearful heart,

I heard some faint steps rustling all the way.

Could it be fallen leaves fluttering in the wind?

Or the phantom of death following you?

在你恐懼的背後
隱隱然有腳步聲沙沙作響
是風飄落葉
還是死亡的如影隨行

——簡婉

遠離顛倒夢想

平日我們就在顛倒夢想中
豪宅、美女帥哥、金錢股票讓大家本性迷失，
世間一切繁華高貴
沒有人能掌握住
生命終了時仍不得不放手
生命中真正要珍惜的沒珍惜
顛倒夢想一大堆，趕緊遠離它們罷
不遠離這些，只好一再輪迴

——立文

Only the Great Freer who keeps nothing in mind
Could unboundedly trek around the universe in the flow of time,
And trace back to the whereabouts of his origin.
只有心外無物的大自由者
才能無阻地於時間之流中遊走宇宙八方
並且溯回最初的來處

——簡婉

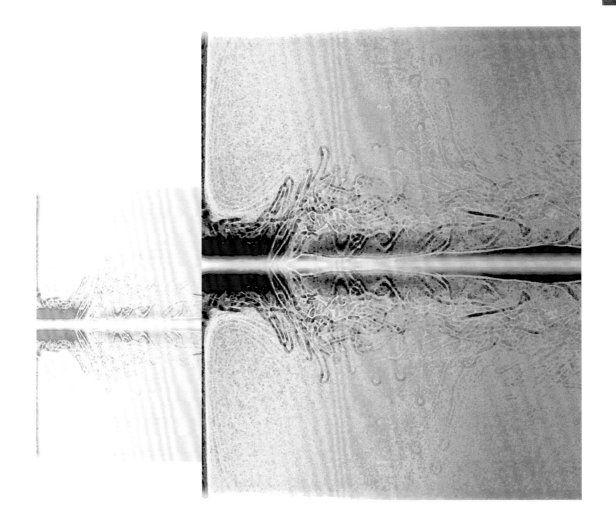

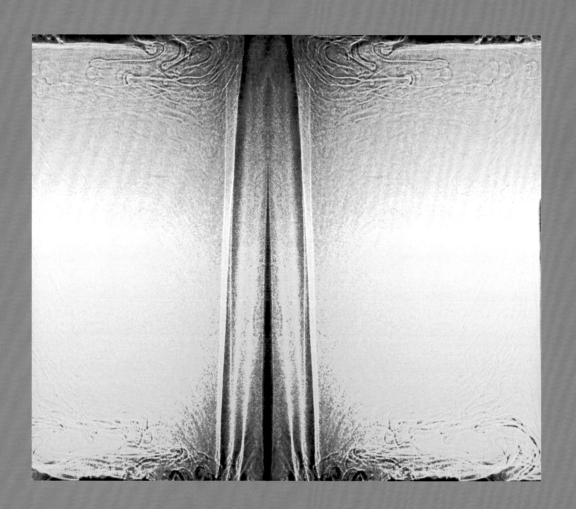

究竟涅槃

不再癡心妄想

不再畏懼罣礙

活在無憂的清涼寂靜境

煩惱徹底解決

心中一片光明且如如不動

————立文

After the rest of all nature,

I would make the soft bedcover with clouds, weave the golden valance with sunray,

And lie myself down as an immense clear sky.

在萬物都安息之後

我將以白雲鋪成軟被，以陽光織成金帳

然後再將自己睡成一片無際的晴空

————簡婉

三世諸佛

過去成佛
現在是佛
未來將成佛的
我們都要敬佩他們
因為他們沒有一個不是自覺的
過去、現在、未來之許許多多的覺行圓滿者啊！

——立文

For the free clouds, for the shiny sky,

For all spectaculars and wonders in cosmos,

I give my hearties praise to you, all Buddha in the universe.

為悠悠白雲，為朗朗青天

為宇宙萬象的神奇美妙

禮讚祢啊，十方三世一切諸佛

——簡婉

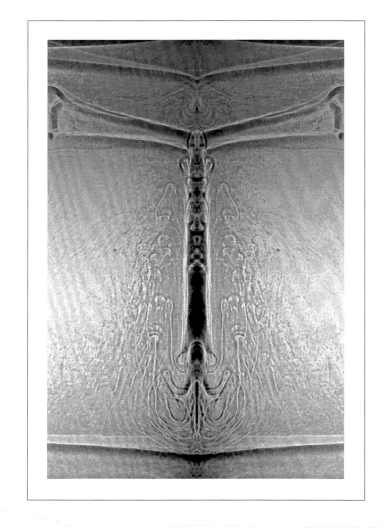

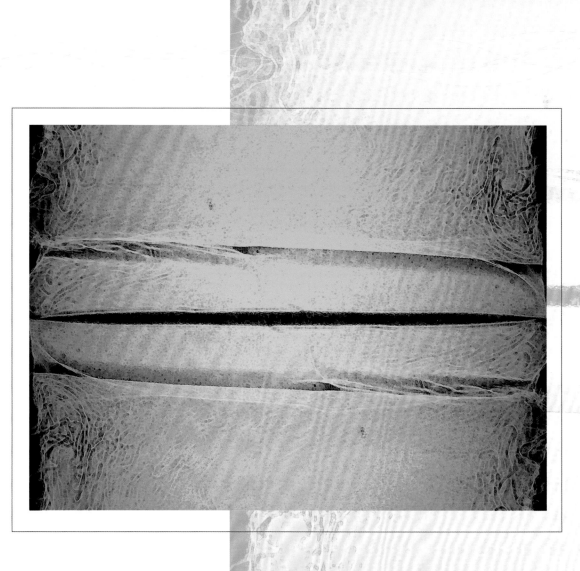

依般若波羅蜜多故

依著空性的智慧
覺照一切
天天依著經中的到彼岸的智慧行事
　　　　　　　　　　　——立文

What an abundant feast the life is!

Numerous flavors of joys and sorrows we have had

Are all served by Gods

From what we enjoy, to what we suffer.

生命是一場無比隆重的盛宴

從耳目之色，到身意之受

許多甘苦啊！諸神為我們調炙的

我們一一遍嚐

　　　　　　　　　　　——簡婉

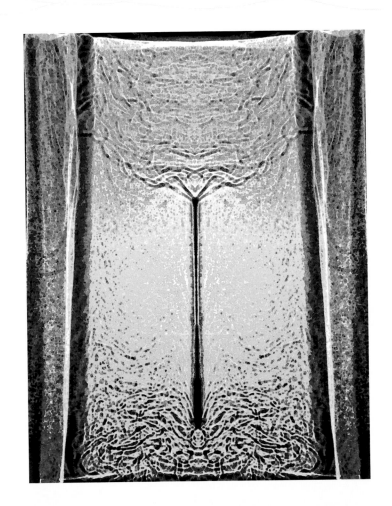

得阿耨多羅三藐三菩提

充滿世間智
和無上正等正覺卻無涉
平心觀照
才是無上智慧
自然就得到了無上正等正覺的佛菩薩智慧

——立文

Finally I am on the top of mountain, where
I cuddle rosy clouds in my left arm, moon and stars in my right,
And have tender love for the void sky endlessly.
我終於坐上峰頂之了
左攬雲霞，右抱星月
且與虛空纏綿無盡地愛戀下去

——簡婉

故知般若波羅蜜多

所以要到無憂彼岸
就要有了解以上經文的智慧
到彼岸的智慧的精要口訣好的不得了
　　　　　　　　　　　——立文

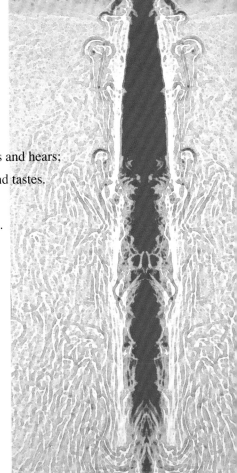

You are the boundless natural charms beyond what one sees and hears;
You are the illimitable pure joys beyond what one smells and tastes,
Either in the world, or not in the world,
You are a fragrant flower in silence and grace of paramount.
你是耳目之外的無邊風月
你是鼻舌之外的無盡清歡
屬於人間，也不屬於人間
你是一朵無上靜美的花香
　　　　　　　　　　　——簡婉

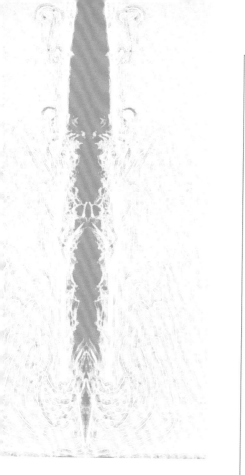

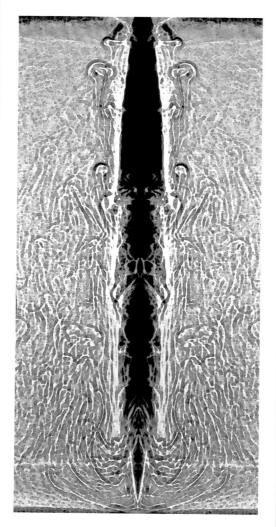

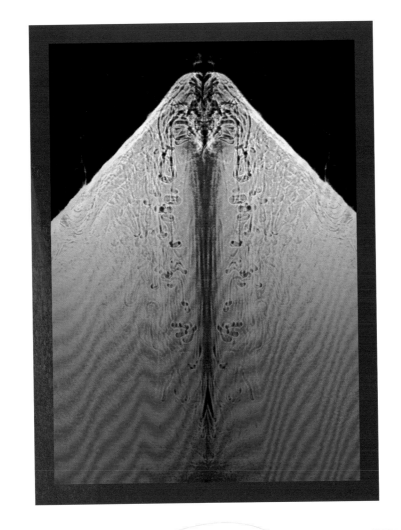

是大神咒

講藥好神就是很有效
這咒語是大大地有效
這些經文若能了解熟記
如有神力加持
要謹記在心，隨時使用

——立文

If moments of walking alone in winter, that is a benediction of God;

If moments of drinking joyfully in spring, that is also a blessing of God.

Bear in mind that you are always the most favor of God.

若有片刻寒風獨行，那是上天的一種祝福

若有片刻春風醉飲，也是上天的一種賜予

記得時時你是最受上天恩寵的

——簡婉

是大明咒

無明消除一點，就有微明
無明全破除，那就大明了
愈唸心裏愈明白，終至本明處

——立文

I am the road of perseverance and without regret.

Be it bumpy or smooth, stormy or shiny,

The road is always open wide for you to gallop far away.

我是那條堅定而無悔的道路

坎坷或平坦，風雨或晴和

都無礙於我對於你奔馳遠方的開展

——簡婉

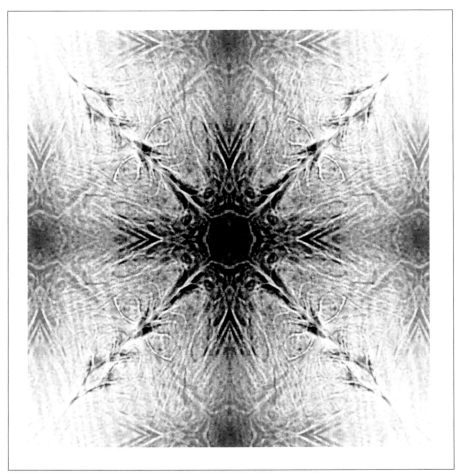

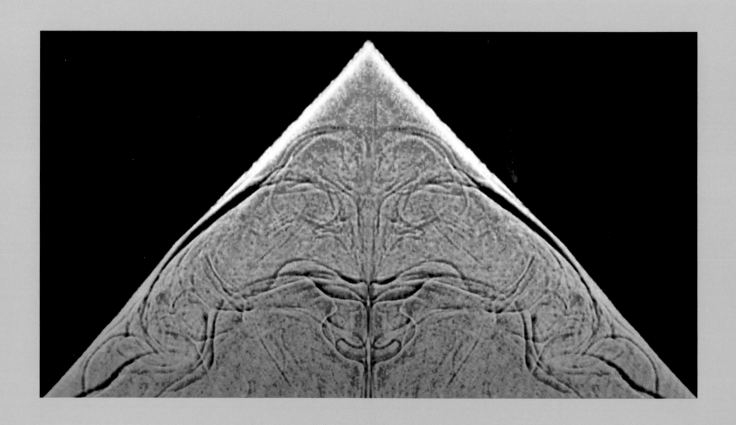

是無上咒

沒有更高的咒語了，咒語中充滿了般若智慧啊！

——立文

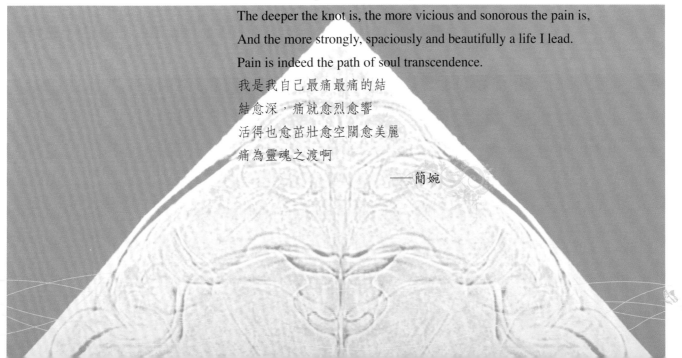

I am the most painful knot of myself.

The deeper the knot is, the more vicious and sonorous the pain is,

And the more strongly, spaciously and beautifully a life I lead.

Pain is indeed the path of soul transcendence.

我是我自己最痛最痛的結

結愈深，痛就愈烈愈響

活得也愈茁壯愈空闊愈美麗

痛為靈魂之渡啊

——簡婉

是無等等咒

還有什麼咒可以比擬呢？
就這個最直接了當了
眾多咒相較之下，它是鶴立雞群啊！
——立文

Each has a life landscape in palm of his hand.

Be it spectacular, or hollow;

Arduous, or smooth,

One has to struggle up through it alone.

你掌中握有一片自己的山水

也許壯闊，也許低盪

也許跋涉，也許平步

都得獨自奮力完成生命行旅於其間
——簡婉

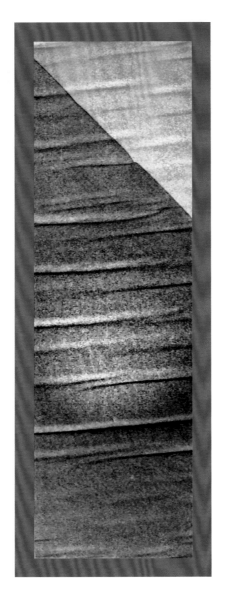

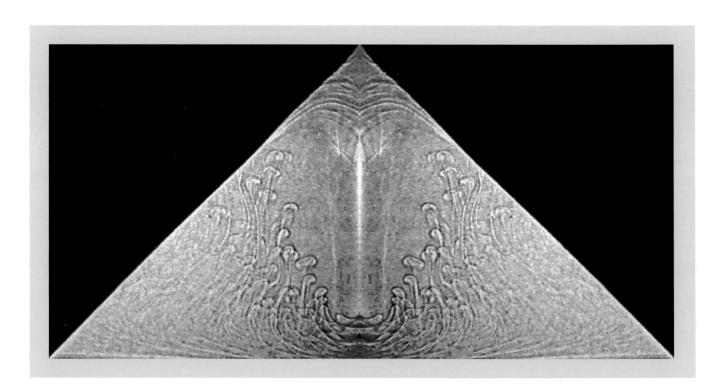

流體藝術與心經

能除一切苦

因為守不住清楚的覺性
不同內涵的資訊
只會增加識心的負擔與痛苦
制約及在乎他人的看法，將使你苦不堪言
解除制約隨順自性，自然無苦可言。

　　　　　　——立文

Meditating in silence,

One sees himself as a lonely lamp lighting desolately;

Meditating in reflection,

One sees himself as a flower blooming with great composure.

在靜默中觀照

看見自己孤燈寂寂

在觀照中觀照

看見自己花開自若

　　　　　　——簡婉

真實不虛

本明似虛實實，故特別強調其真實不虛
因為它無形狀，眾生不以為它存在
眾生以為真實存在的反而可能是真虛不實
許多一般真理，都是相對的
只有這個真理，是絕對的

——立文

Being is an incredible marvel;

Being in the universe is a highest miracle.

存在是一種不可思議的神奇

存在於宇宙之間更是一種無上的奇蹟

——簡婉

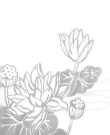

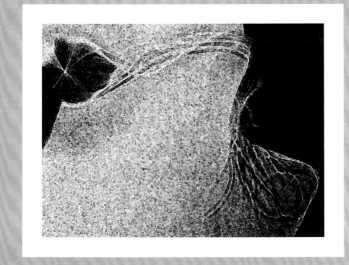

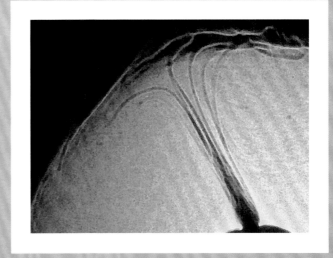

故說般若波羅蜜多咒

說了那麼多道理，弄個簡單的口訣咒語

方便提醒

所以對這偉大智慧的咒語

要謹記、珍惜、善用啊！

<div style="text-align:right">——立文</div>

Having been loved, attached and fascinated,

Through days of winds, rains and blue sky,

Now I am as free and clear as light breeze and bright moon,

Walking in the fullness of your spirit and never feeling lonely.

愛過，戀過，癡過

風過，雨過，霽過

如今我已一身清風明月

與你同行復同在了

<div style="text-align:right">——簡婉</div>

即說咒曰

這個咒語口訣如下，要深切體會它的內容，好好記得。

——立文

Having been wandering too long,

Every night I heard the call ringing beyond light year,

Awakening me, the vagrant, to return to

My nebula homeland in the remote space and time.

流浪太久了

夜夜我總聽見光年外

那遠遙星雲故鄉的閃閃呼喚

喚我歸去啊！時空的遊子

——簡婉

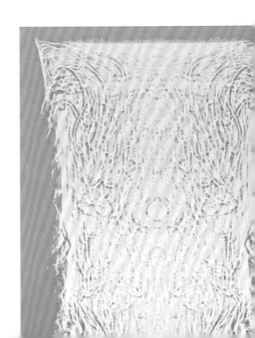

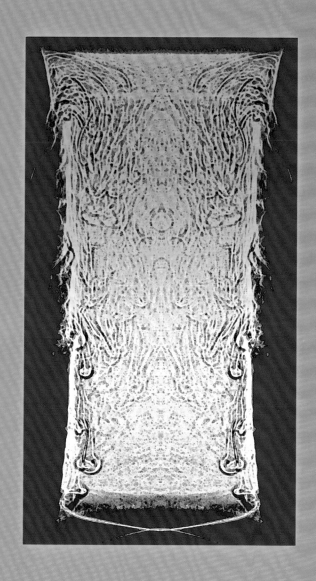

揭諦揭諦

出發啊！出發！這麼苦的處境，幹嘛不走呢？
走吧！走吧！真是用走的？
不過告訴我們要離開我執及法執，否則苦海無邊啊！

——立文

Let us step forward.

Pick up the sentimental baggage, and

Never linger on the beautiful moonlight again.

The night has been waiting for us with a beacon at end of road.

走吧！走吧

收拾起你多情的行囊

莫再留戀徘徊這片月色清虛

夜在路的盡頭摯起一盞明燈為我們守候。

——簡婉

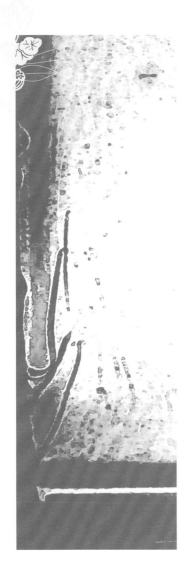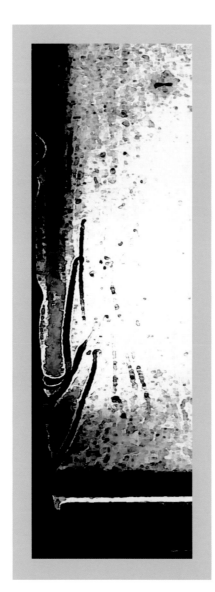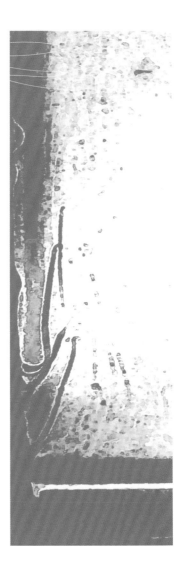

波羅揭諦

攜手努力朝向無憂彼岸
到自在的彼岸，無憂的彼岸去！

<div align="right">——立文</div>

In a bearing of incomparable composure and ease,

You walk from the worldly noise toward the heavenly peace.

Looking back, you hear the foot sounds of every route

Echoing with the sighs of storms and the praise of Gods as well.

你以一種無比自在的姿態

從花深處一路行向雲起時

回首聽看那一程程的足音裡，迴響著

風雨嘆息之外，還有諸神的讚歎啊

<div align="right">——簡婉</div>

波羅僧揭諦

同心協力更有力量更是光明

大家一塊到自在、無憂的彼岸去，獨樂樂不如眾樂樂！

——立文

Time ceases to flow beyond a mighty torrent.

All suddenly get quiet and still,

Returning to the very substance of life,

As tranquil as fallen leaves on the ground.

時間戛然止於洪流濤聲之外

一切都沈寂

回歸生命深深底蘊

落葉般的靜謐

——簡婉

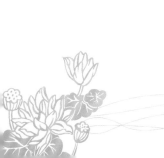

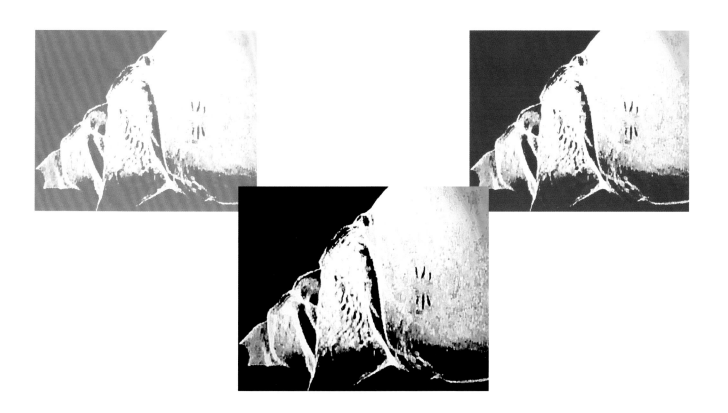

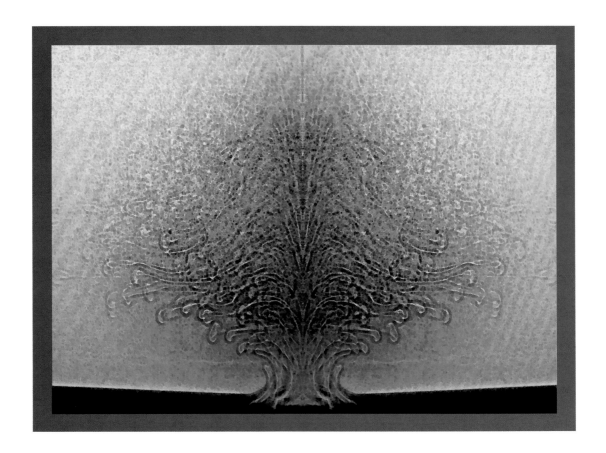

菩提薩婆訶

行善不求報，智慧大開顯，光明普降，自覺覺眾

靜坐於菩提樹下快速成就証得佛性，內心與樹皆閃閃發光，諸佛前來相迎。

——立文

Silence only at this moment.

Gods have no more merrymaking and give banquet.

All get up in droves and clasp both hands in salutation

For such a peaceful and holy second.

此刻唯默

眾神不再盛宴歡喧

紛紛起身，為這安詳神聖的片刻

合掌祝禱—

——簡婉

流體藝術與心經

國家圖書館出版品預行編目資料

流體藝術與心經 ╱ 王立文等合著. -- 初版.
　　-- 臺北縣深坑鄉：揚智文化, 民 98.09
　　　面；　公分.
　　　ISBN 978-957-818-919-5(精裝)

　　1.高科技藝術 2.美學 3.流體力學 4.般若
部
901　　　　　　　　　　　　98012227

作　　　者╱王立文、簡婉、陳意欣、曾博聖、林吳尊明

倡　印　者╱元智大學

著作財產權人╱王立文教授

出　版　者╱揚智文化事業股份有限公司

發　行　人╱葉忠賢

地　　　址╱台北縣深坑鄉北深路三段260號8樓

電　　　話╱(02)2664-7780

傳　　　真╱(02)2664-7633

E-mail╱service@ycrc.com.tw

印　　　刷╱鼎易印刷事業股份有限公司

ISBN╱978-957-818-919-5

初版一刷╱98年9月

定　　　價╱新台幣350元